KB041431

To _____

From _____

10대들의 토닥토닥

10대들의 토닥토닥

아무도 모르는 내 마음을 위한 힐링

초판 1쇄 발행 2021년 8월 31일
 4쇄 발행 2023년 7월 31일

지은이 이지영
펴낸이 한승수
펴낸곳 문예춘추사

편집 권민성
디자인 심지유
마케팅 박건원, 김홍주

등록번호 제300-1994-16
등록일자 1994년 1월 24일
주소 서울시 마포구 동교로27길 53 지남빌딩 309호
전화 02-338-0084
팩스 02-338-0087
블로그 moonchusa.blog.me
E-mail moonchusa@naver.com

ISBN 978-89-7604-473-0 (43600)

아무도
모르는
내 마음을
위한 힐링

스페셜
에디션

10대들의 토닥토닥

이지영
글·그림

문예춘추사

CONTENTS

숨기지 마,
네가 얼마나 아름다운지

숨기지 마.

네가 얼마나 아름다운지.

넌 소중하고 특별한 사람.
너를 대신할 이는 이 세상에 아무도 없어.

지금은 아주 평범해 보이겠지만,
곧 알게 될 거야.
우리는 태어날 때부터
이미 소중한 존재라는 걸.

Made in heaven

메이드인천국

비밀 하나 알려줄까? 너는 천국에서 만들어졌어.
오늘도 너를 소중히 다루어야 하는 이유.

To the world you may be one person,
but to one person you may be the world.

이 세상에서 넌 그저 한 사람에 불과할지 몰라도,
어떤 한 사람에게는 네가 세계일지도 몰라.

우린 세상에 초대받은 아이
선물처럼 지구로 내려왔지.
네가 행복해야 하는 이유.

움츠리기보다는
활짝 피어나도록 만들어진 존재.
바로 너.
—오프라 윈프리—

Be yourself!

타인을 의식하고
그들과 나를 비교하며 애써 닮으려 했던 나날들.
다른 사람이 되려고 하지 말고 내가 되겠어.
이미 특별한 우리들을 위하여.

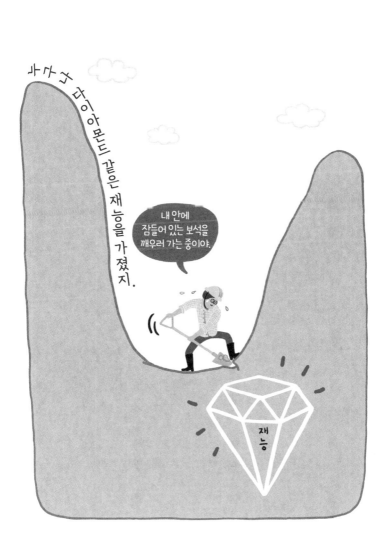

나에게 좋은 사람 되기

우리는 누군가에게는 아주 관대하고 좋은 사람이다.
그런데 나에게는 어떨까?
나는 나에게 얼마나 사랑받고 있을까?

가끔 실수를 하고,
조금 부족한 모습을
보일지라도
인정하고 감싸 주기.

휴식을 주기,
맛있고 건강한 음식으로
나를 채우기.

나의 좋은 점을
헤아리며
다정하게 대화하기.

완벽함을
요구하기보다
열심히 노력하는
내 마음을
응원해 주기.

아름다운 노을을
보여 주며
"오늘 하루
수고했어."
칭찬해 주기.

나는 나에게
사랑받을
충분한 가치가 있는
존재입니다.

나를 무엇으로
채울까?
그건 내게 달렸어.

나의 경쟁자는 언제나
다른 누군가였어.
그러나 그것은
나를 금방 지치게 할 뿐.

이제 나는
어제의 나와
달려.

어제보다
조금 더 나은,
그리고 조금 더 멋진
내가 되기를 기대하며.

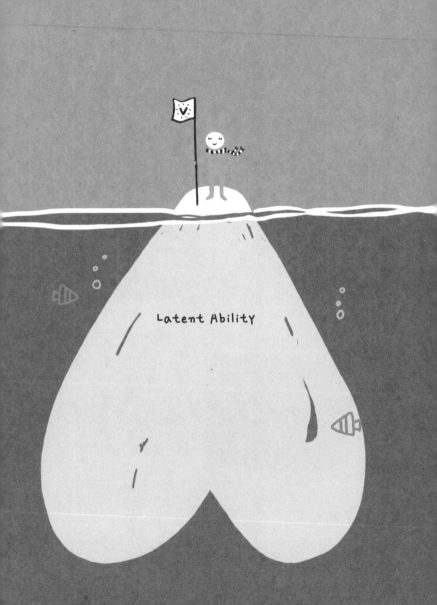

수면 아래의 빙하를 본 적 있니?
바로 너의 '잠재능력'이 숨 쉬고 있어.

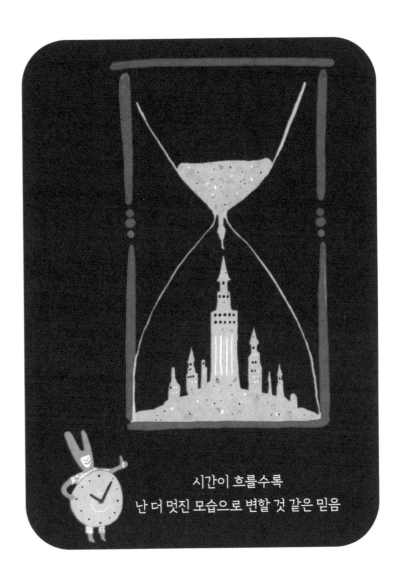

시간이 흐를수록
난 더 멋진 모습으로 변할 것 같은 믿음

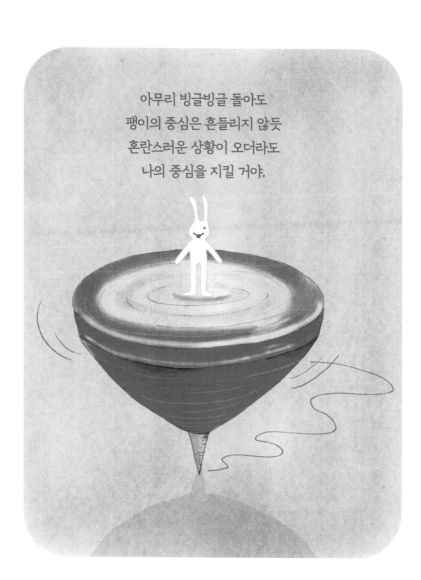

아무리 빙글빙글 돌아도
팽이의 중심은 흔들리지 않듯
혼란스러운 상황이 오더라도
나의 중심을 지킬 거야.

가장 중요한 건
내가 할 수 있다는 사실을
아는 것.

높긴 하지만 세상에 못 오를 나무는 없잖아.
내가 더 크게 자라면 되니까.

네가 알고 있는 것보다
넌 훨씬 용감하고,

네가 알고 있는 것보다
넌 훨씬 강하며,

네가 알고 있는 것보다
넌 훨씬 좋은 아이야.

너를 믿어 봐.

머피의 법칙 알지?
어떤 날은 일이 꼬이기만 할 때도 있고,

또 어떤 날은 샐리의 법칙처럼
일이 술술 풀릴 때도 있어.

그리고 절체절명의 순간 우리가 정말 바라고 원하는 건
꼭 이루어지는 줄리의 법칙도 있지.
그러니 어떤 상황이 와도 우리는 흔들리지 않고
우리 길을 가면 돼.

자기 체중의 50배를 들어 올리는 개미.
자기 체중의 300배를 운반하는 벌.
자기 키의 350배를 뛰어오르는 벼룩.

한계는 없어.
I can do it.

쇠의 가치는 얼마일까?

쇠를 두들겨 말굽으로 만들면
10달러 50센트의 가치가,

이것으로 못을 만들면
3,250달러의 가치가,

그리고 이것을
시계의 부속품으로 만들면
250만 달러의 가치가 돼.

우리도 쇠처럼 무한한 가능성을 가지고 있어.
우리 가치는 절대 정해져 있지 않지.

ㅡ힐턴 호텔 창업자 콘래드 힐턴

적은 밖에 있는 것이 아니라 내 안에 있다.
나를 극복하는 순간 나는 칭기즈칸이 되었다.

매일 태양이 떠오르는 건
매일 너에게 행복을 선물하고 싶어서래.

너는 행복하기 위해 태어났으니까.

두려움 넘어 희열 100%
해 보기 전에는 몰랐어.
내게 이런 능력이 있을 줄.

"넌 못해, 넌 넘지 못할 거야"
더 이상 길이 없다고 생각했어.
장애물이 있으니 이대로 포기하려 했어.

그러나 나를 가로막은 가장 높은 장애물은
바로 나 자신이었지.

2
꿈

꿈 꿀 수 있다면
할 수 있어

꿈꿀 수 있다면 할 수 있다.

―월트 디즈니―

너의 잠재된 능력과 무한한 가능성을 발휘해.
원대한 꿈의 실현은 네게서 시작될 거야.

Dreams come ture

꿈의 시작은 꿈꿀 때부터.
파일럿, 영화감독, 요리사, 음악가, 과학자, 운동선수.
상상해 봐.
꿈은 현실이 될 거야.

Ready Q !

내 인생의 감독은 나

믿는 대로 이루어지리라.

오늘은 내 마음에 꿈을 심었다.

모든 꿈은 이루어져.
우리가 그 꿈을 향한 용기만 가지고 있다면.
－월트 디즈니－

우리가 할 수 있는 가장 큰 모험은
바로 우리가 꿈꾸는 삶을 사는 것이다.

－오프라 윈프리－

훗날 내가 꿈을 이루고,

나 또한 누군가의 꿈이 될 수 있기를.

세상을 품는 사람이 될 거야.

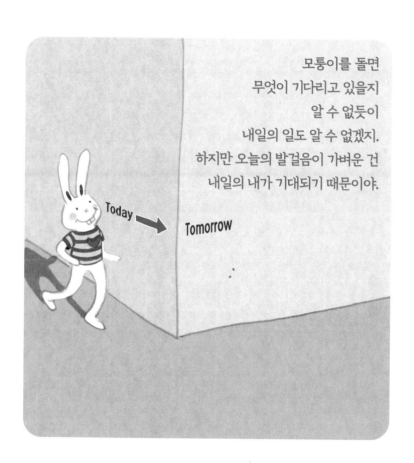

모퉁이를 돌면
무엇이 기다리고 있을지
알 수 없듯이
내일의 일도 알 수 없겠지.
하지만 오늘의 발걸음이 가벼운 건
내일의 내가 기대되기 때문이야.

Today →

Tomorrow

'코이물고기'는 비단잉어의 일종이야.

이 잉어는 신기하게도 작은 어항에서 키우면 5~8cm까지 자라고
커다란 수족관이나 연못에서 키우면 20~25cm까지 자라고
강에 방류하면 90~120cm까지 자란다고 해.

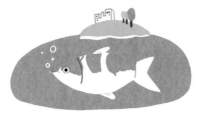

꿈도 코이가 처한 환경과 같아.

내가 어떻게 마음먹느냐에 따라 작은 꿈에 머무를 수도 있고
놀랄 만큼 큰 꿈을 이뤄 낼 수도 있지.

지금 이 글을 읽는 넌 어떤 크기의 꿈을 꿀까?

사막이 아름다운 건
어딘가에 우물을 감추고 있기 때문이고

네가 아름다운 건
마음속에 꿈을 간직하고 있기 때문이야.

사고로 한쪽 팔을 잃은 발레리나 마리와
한쪽 다리를 잃은 샤오웨이는 같은 꿈을 꾼다.
둘은 경연 대회를 목표로 훈련을 시작했다.

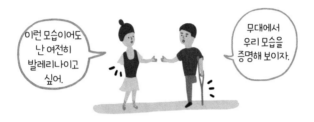

꿈을 향해 노력했지만 쉽지는 않았다.

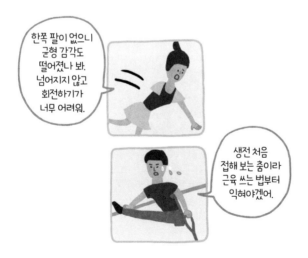

그들은 기초 훈련을 끝낸 후
안무가를 초빙해 본격적으로 훈련하였고,
피나는 연습 후에 경연 대회에 출전했다.

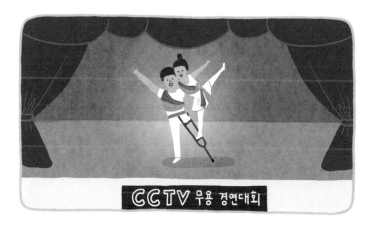

서로의 팔과 다리가 되어 준 이들의 무용은
너무도 아름답고 감동적이었다.
그들은 마침내
7천여 명의 비장애인 경쟁자들을 제치고
수상의 영광을 안았다.
마리와 샤오웨이를 영광의 자리까지
오를 수 있도록 지탱해 준 건 바로
그들의 **꿈**이었다.

☾ Build a dream and the dream will build you.

꿈을 꾸면
꿈이 너를 만들 거야.

그대는 지금 꿈을 만나러 가는 중.

그대의 꿈이 한 번도 실현되지 않았다고 해서
가엾게 생각해서는 안 된다.
정말 가엾은 것은 한 번도
꿈을 꿔 보지 않았던 사람들이다.
—에셴바흐

긴 방황 끝에
만난 꿈.
어려운 현실도 잊고
나는 항해 중.

도전을 멈추지 마.
마음만 먹으면
넌 언제든
해내잖아.

꿈의 건설
고지가 얼마 남지 않았어.

아무리 공부를 잘하고 열심히 노력한다고 해도
'이것'이 없으면 꿈을 이루기 힘들어.

체력은 꿈을 이루기 위한 필수 조건!

내가 할 수 있다는
사실을 믿는 것

산은 오르는 사람에게만 정복된다.
공부도 하는 사람에게만 정복된다.

공부의 달인들은 말한다

1. 성적은 투자한 시간의 절대량에 비례한다.

2. 기억을 증진시키는 가장 좋은 약은 반복하는 것이다.

3. 진정 중요한 것은 배우는 것이 아니라 실천하는 것이다.

4. 늦어도 하지 않는 것보다는 낫다.

5. 처음에는 우리가 습관을 만들지만 그다음에는 습관이 우리를 만든다.

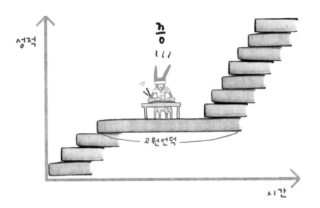

왜 난 공부를 해도 성적이 안 오를까?

공부를 하면 성적이 오르기 마련이다.
하지만 어느 시점이 되면 아무리 열심히 해도
성적이 오르지 않는 정체기를 만난다.
그것이 바로 '고원언덕'
이 시기를 잘 넘긴다면
성적은 다시 고속 성장할 테니
자신을 믿어 봐.

모든 Leader는 모두 Reader이다.

빌 게이츠, 손정의, 안철수, 이병철, 나폴레옹,
마오쩌둥, 윈스턴 처칠, 빌 클린턴, 존 F. 케네디,
오프라 윈프리, 토머스 에디슨, 칼리 피오리나……
이들의 공통점은 무엇일까?
바로 독서광.

단순한 사람은 학문을 찬양하며

교활한 사람은 학문을 경멸하며

현명한 사람은 학문을 이용해 꿈을 이룬다.

―베이컨―

1984년 도쿄 국제 마라톤 대회에서 우승한
야마다 모토이치 선수의 인터뷰이다.

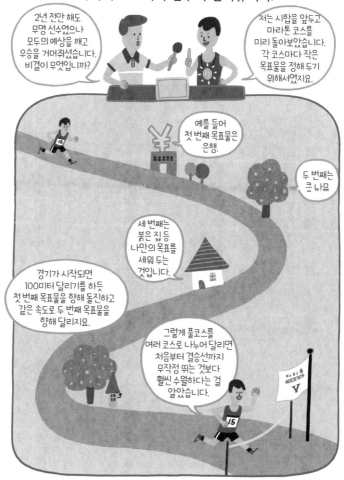

공부도 마찬가지 아닐까?
한 단계 한 단계 목표를 정하고 성취해 나가다 보면
어느새 원하는 꿈에 도달해 있는 나를 발견하게 될 거야.

책을 읽는다는 것은,
자신의 미래를 만든다는 것과
같은 뜻이지.
―에머슨―

절대로 배반하지 않을 친구를 사귀고 싶은가?
그렇다면 책과 사귀어라.

―에머슨―

공부가 고통스럽다고?

한글을 몰라 남몰래 가슴앓이 해온 60여 년의 세월…

공부할 때의 고통은 잠깐이지만 못 배운 고통은 평생 간단다.

최상의 공부 시기는
학생인 지금!

준비
무거운 짐처럼
부담스러워
시작이 망설여지는
공부.

로켓
허지만
하다 보면
어느새
로켓처럼

발사!
순식간에
날아

올랐다.
내 성적.
오른 성적을
만날 수
있을 거야.

나는 머리가 좋은 사람이 아니다.
그리고 특별한 재능이 있는 것도 아니다.
내가 다른 사람들과 차이가 있다면
단지 호기심이 많았을 뿐이다.

—알버트 아인슈타인—

위대한 작품은
재능이 아니라
끈기가 만들어 내지

true

발전그래프

그냥 넌 운이 좋은 녀석이라고 생각했어.

발전의 진실

네 노력을 알기 전까지는.

천재는 노력의 또 다른 이름

위대한 작품은 재능이 아니라
끈기가 만들어 내지

인생은 재능보다 끈기를 필요로 하나 봐.
끈기 있는 자를 이기는 방법은 없으니까.

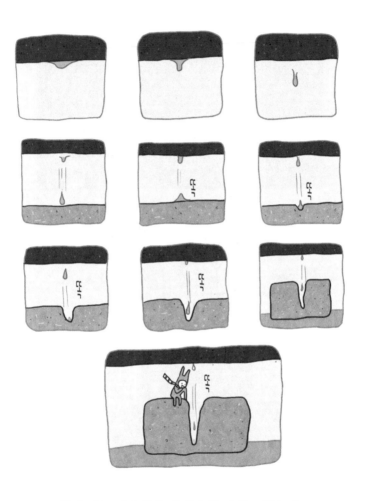

끈기 있는 낙숫물은 집채만 한 바위도 뚫는다.

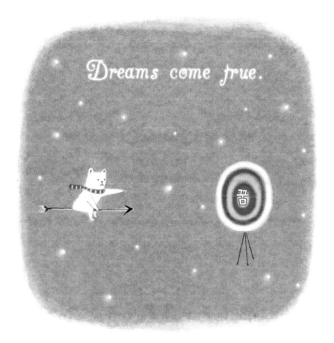

Dreams come true.

명중

1. 호흡 가다듬기
2. 한눈팔지 않기
3. 집중하기

성공을 향해 쏘자!
1%의 운보다 99% 노력을 믿어.
역풍이 불더라도 노력 앞에 승자 없으니.

내일은 오늘보다 더 부지런해질 거야.

가장 가치 있는 시간은 최선을 다한 시간.
최선을 다했다면 그 결과는 절대 나를 배반하지 않아.

오뚝이가 보이지?
아무리 넘어져도 오뚝오뚝 일어서는 오뚝이.
너에게 포기는 어울리지 않아.

길을 걷다 보면 막다른 길에 도달하기도 해.
그럴 땐 주저앉고 싶을 거야.
인생은 '미로'와도 같아서 난관에 부딪히기도,
길을 잃고 헤매기도,
남들보다 조금 더 늦어질지도 몰라.

하지만 우린 나아가고 있고
목표점은 언제나 그 자리에서 우리를 기다려.
─미로 속을 무사히 통과할 네게 보내는 편지─

지금은 힘겹지만
난 고비를 겪은 만큼 성장하는 거야.

나무를 심어야 할 가장 좋은 시기는 20년 전이었다.
그다음으로 좋은 시기는 바로 지금이다.
—아프리카 속담

지금 시작해도 **괜찮아.**
늦지 않아.
포기하지 않는
마음이 중요한 거지~

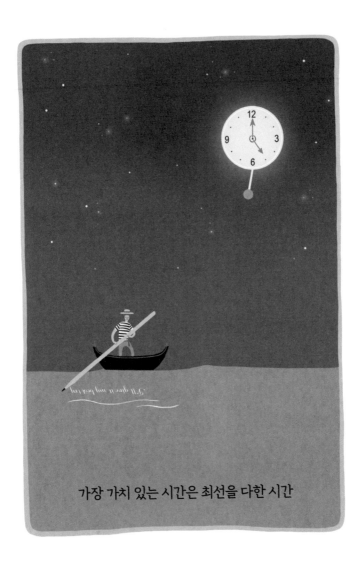

가장 가치 있는 시간은 최선을 다한 시간

뉴턴은 천문학자이자 물리학자, 그리고 수학자이다.
반사망원경 제작, 만유인력의 법칙,
운동의 세 가지 법칙, 미적분학의 발견 등
수많은 업적을 남겼다.

하지만 그가 말하는 최고의 발견은...

"내가 발견한 것 중 가장 귀중한 것은 인내예요.
인내심과 신중함 말고는
다른 사람들과 똑같지요."

바위가 네 열정에 감탄했나 봐.
노력하는 사람만큼
아름다운 사람도 없잖아.

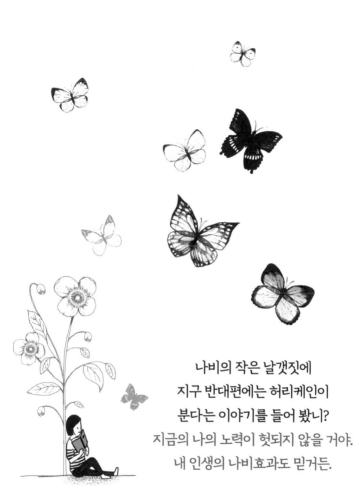

나비의 작은 날갯짓에
지구 반대편에는 허리케인이
분다는 이야기를 들어 봤니?
지금의 나의 노력이 헛되지 않을 거야.
내 인생의 나비효과도 믿거든.

어떤 젊은 화가가 요즘 경기가 안 좋아서
그림이 팔리지 않는다고 원로 화가에게 푸념을 했다.

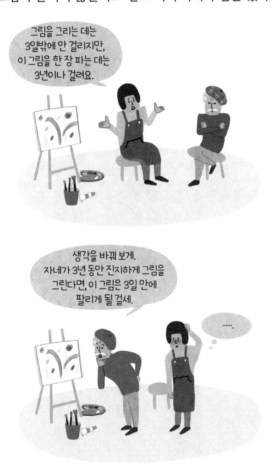

땀 흘리지 않고 얻어지는 결과는 없나 봐.

공부를 시작하려는 순간

생각이 넘쳐 나.

하지만 노력할 거야.
몰입의 위대함을 아니까.

네가 꿈을 이루기 위해
얼마나 노력하는지 알아.
잠은 달콤하지만
졸음을 이기고 이룬 꿈은
더 달콤할 거야.

무대에 오를 준비가 되었나요?

벌써부터 신나!

연습을 많이 한 사람에게 무대는 달콤한 곳이고

너무 불안해.

연습이 안 된 상태에서 올라가는 이에게 무대는
너무나 무서운 곳입니다.
―박진영
인생도 충분한 연습과 노력을 한 사람에게는
달콤한 곳이 될 거야.

지금 너는 어떤 길을 걷고 있어?
내리막길과 평지, 그리고 오르막길.

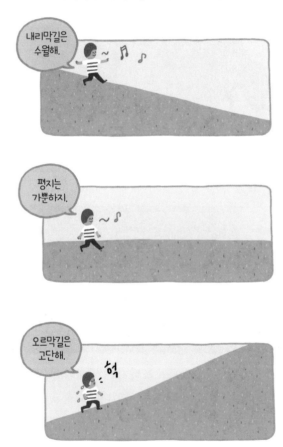

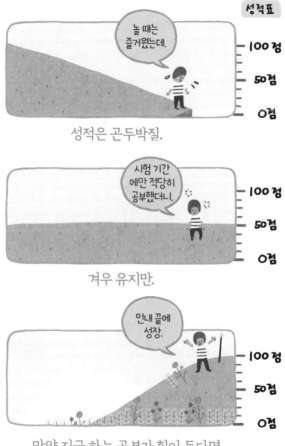

성적은 곤두박질.

겨우 유지만.

만약 지금 하는 공부가 힘이 든다면
너는 오르막길로 들어선 거야.

오뚝이가 보이니?
아무리 굴려도 오뚝오뚝 일어서는 오뚝이.

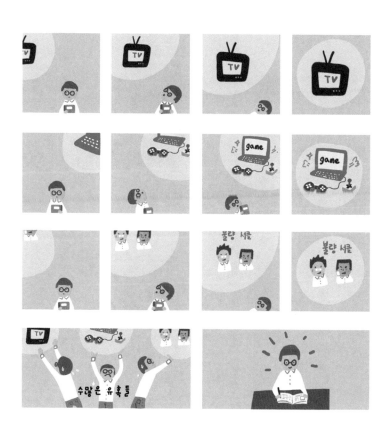

나도 흔들림이 없다고!

그는 훗날 싱어송라이터로
총 25번의 그래미상을 수상한다.

－스티비 원더

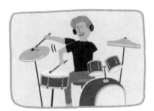

그는 훗날 록 밴드 '데프 레퍼드'의
상징이 된 드럼 연주자가 된다.

－릭 앨런

저는 소아마비를 앓았지만 꿈까지 잃어버린 건 아닙니다.

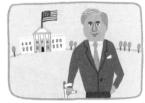

그는 훗날 뉴딜 정책으로 경제 공황을 극복하고
제2차 세계대전을 승리로 이끈 미국의 대통령이 된다.
—프랭클린 루스벨트

저는 전신이 뒤틀리는 루게릭 병에 걸렸지만 꿈까지 잃어버린 건 아닙니다.

그는 훗날 '21세기 아인슈타인'이라 불리는
우주물리학자가 된다.
—스티븐 호킹

세상이 비록 고통으로 가득하더라도

그것을 극복하는 힘도 가득합니다.

—헬렌 켈러

파벨 네드베드 이야기

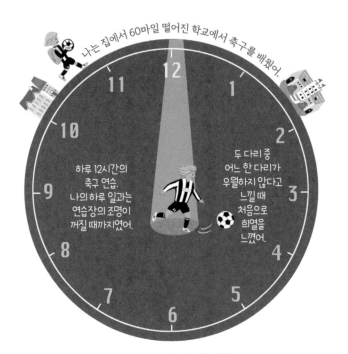

나는 집에서 60마일 떨어진 학교에서 축구를 배웠어.

하루 12시간의 축구 연습. 나의 하루 일과는 연습장의 조명이 꺼질 때까지였어.

두 다리 중 어느 한 다리가 우월하지 않다고 느낄 때 처음으로 희열을 느꼈어.

부단한 노력 끝에 양다리를
자유자재로 사용하게 되었고
먼 거리의 훈련장까지 오가는 동안
폐활량도 늘어났어.
좋은 요건을 갖추자 마침내
명문 구단 유벤투스의 미드필더로
입단하게 되었지.

사람들은 내 지치지 않는 체력에
나를 '두 개의 심장'이라고 불렀어.
많은 경기에서 팀을 승리로 이끌어 영웅이 되었고
이후 체코 국가대표팀의 주장으로 활약했지.
펠레가 선정하는 최고의 축구 선수
'FIFA 100'에도 선정된 나.
노력은 언제나 보답을 잊지 않나 봐.

잔잔한 바다에서는
훌륭한 뱃사공이 나오지 않는대.
파도가 거친 바다를 건너면서
넌 훌쩍 성장한 거야.

널 전적으로 응원해

널 응원해.
1분에 777타의 빠르기로

스스로 마음에 상처 내지 말기.
아무도 너를 다치게 할 수 없어.

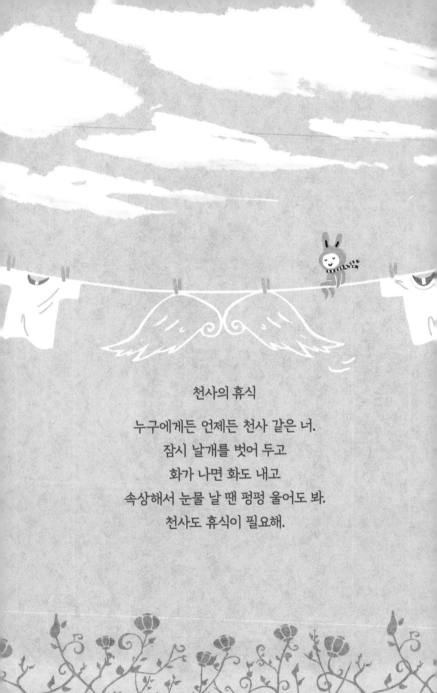

천사의 휴식

누구에게든 언제든 천사 같은 너.
잠시 날개를 벗어 두고
화가 나면 화도 내고
속상해서 눈물 날 땐 펑펑 울어도 봐.
천사도 휴식이 필요해.

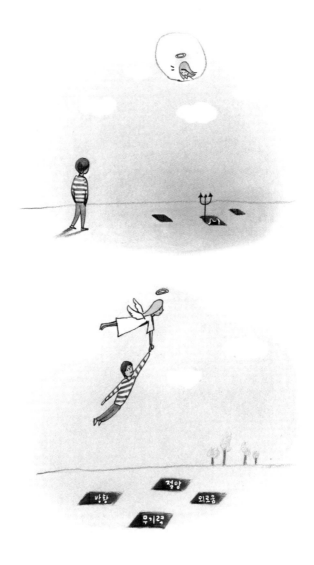

절망, 무기력, 방황, 외로움을 벗어나.
이 손 영원히 놓지 않을게.

힘내, 네가 최고야~!
나의 가장 든든한 친구.
오늘도 널 위해 웃어.

쉽게 포기하지 마.
너의 발아래에는 보물이 가득해.

길을 잃어도 좋아.
콜럼버스가 신대륙을 발견할 수 있었던 건
길을 잃었기 때문이잖아.

일단 전진해 봐.
두려움, 방황, 고독을 넘어
목표에 다가갈수록
더 강해진 너를 발견할 테니.

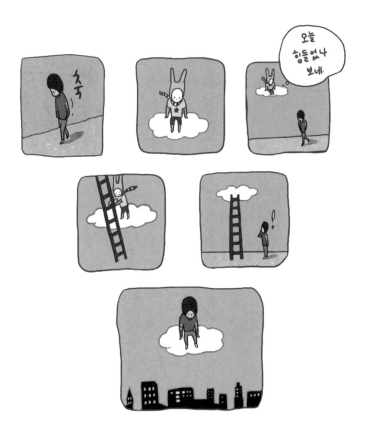

오늘 하루도 힘들었나 보구나.
여기서 보면 세상일은
정말 별것 아닌 것처럼 여겨져.
가끔 용기라는 사다리를 타고
희망이라는 구름에 앉아 세상을 내려다봐.

loading...

20%

길고도

60%

짧은 하루.

today 100%

오늘도 수많은 순간들과 마주했다.
행복한 시간은 붙들고 싶었고,
뿌듯하고 보람찬 시간은 되감고 싶었고,
때로는 속상한 시간에서 도망치고 싶었어.
모든 순간을 가득 채워 오늘을 만든 나.
그것만으로도 충분히 잘했어.

월요일 화요일 수요일 목요일 금요일

넌 최선을 다했어. 지칠 만도 하지.
주말에는 꼭 에너지를 충전하기로 해.

토요일 일요일

충분한 수면과 영양가 높은 음식과 행복한 산책,
그리고 네가 좋아하는 음악도 즐기면서 말이야.
넌 그럴 자격이 있어.
또다시 시작될 일주일을 위해.

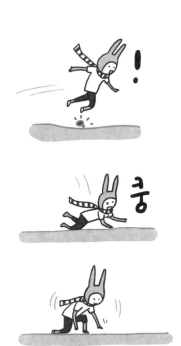

네가 넘어지는 것은 염려하지 않아.
다만 훌훌 털고 일어나는
모습을 보고 싶을 뿐이야.
―에이브러햄 링컨―

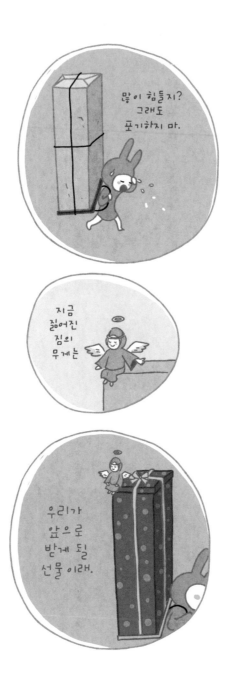

6
행복

행복의 문 하나가 닫히면
다른 행복의 문이
열릴 거야

자, 오늘도 활짝 웃는 거야.
웃음은 전염된다. 웃음은 감염된다.
이 둘 다 좋지 아니한가?

내가 좋아하는 사람들의 공통점은
그들 모두 나를 웃게 만든다는 것이다.　－오덴

한번 생각해 보라. 웃다가 죽은 사람은 단 한 명도 없나.　－앤드류 매튜스

행복해지고 싶다면 일단 웃기부터 해야 한다.　－호라티우스

웃어라. 그러면 세상도 너와 함께 웃는다.
울어라. 그러면 너는 혼자 울게 된다.　－엘라 윌러 윌콕스

오늘 웃는 사람은 내일도 웃게 될 것이다.　－니체

우리가 헛되게 낭비한 것은 웃지 않았던 날들이다.　－샹포르

모든 날 중 가장 완전히 잃어버린 날은 웃지 않는 날이다.　－샹포르

무엇이든지 이상한 일에 부딪히면 웃는 것이 가장 현명하다.
웃음은 어떤 상황에서도 위안이 된다.　－멜빌

인생이 노래처럼 잘 흘러갈 때는 누구나 웃을 수 있다.
그러나 진짜 가치 있는 사람은 일이 잘 안 풀릴 때 웃는 사람이다.　－허버트

우니까 슬퍼지고, 도망가니까 무서워지고, 웃으니까 즐거워진다.　－제임스 랑게

인생은 힘들면 힘들수록 웃음이 필요하다.　－빅토르 위고

나에게 끝없는 힘든 역경이 계속되었다.
내가 만일 웃지 않는다면 나는 이미 오래전에 자살하고 말았을 것이다.　－링컨

웃음은 돈이 전혀 들지 않지만 많은 기적을 만들어 낸다.　－카네기

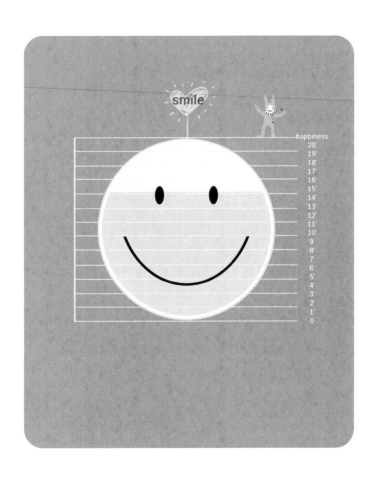

행복해서 웃는 것이 아니라
웃어서 행복한 거래.
하루 20분.
너의 행복을 채워 주는 시간

오늘은 몇 cm 까지 웃었어?

1. 웃으며 하루를 시작하고
웃으며 마무리해 봐. 그 안에 천국이 있어.
2. 남을 웃겨 봐. 네가 있는 곳이 웃음이 있는 곳이야.
3. 화가 나도 웃어. 화가 복이 되어 돌아오지.
4. 힘들 때도 웃어. 새로운 힘이 저절로 생겨나.
5. 집에 들어서면서 웃어 봐. 행복한 가정이 꽃피게 돼.

한때 난 불행한 삶을 살아왔다고 생각했습니다.
학창 시절 부모님의 이혼과 절친했던 친구의 죽음,
그리고 강도를 만난 사건까지.

결혼을 하고 아이를 낳았지만
난 여전히 불행하다고 여겼습니다.
일주일에 나흘은 병원에 다닐 만큼
우울했지요.

그러던 어느 날, 우연히 유치원에 다니는
내 딸 루시의 일기장을 보게 되었습니다.

벌써 루시가
일기를 쓸
나이구나, 훗.

일기장 첫 페이지에는
이런 질문이 있었습니다.

오늘
가장 행복한 일은
무엇이었나요?

루시의 일기는 매일 가장 행복했던 일
한 가지로 채워져 있었습니다.

내가 매일 한 가지의 불행을 찾고 있을 때
루시는 매일 한 가지의 행복을 찾고 있었던 것입니다.

내가 10대였을 때
이 비법을 알았더라면,
내 추억도 조금은 더
행복할 텐데.

그날 이후 나는
매일 루시와 함께
행복한 일 한 가지씩을
찾아 일기장에
씁니다.

그리고 난
점점 더 행복해지고
있습니다.

이 이야기는 마크 빅터 한센과 잭 캔필드가 공동 집필한
『죽기 전에 답해야 할 101가지 질문』 중 '몇 권의 일기장을 갖고
있는가?'라는 질문과 관련된 제니퍼 쿼샤의 실제 일화입니다.

여러분은 몇 권의 '행복 일기장'을 갖고 있나요?

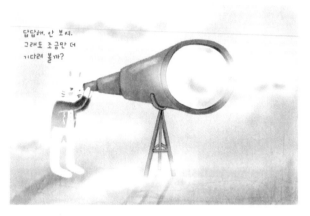

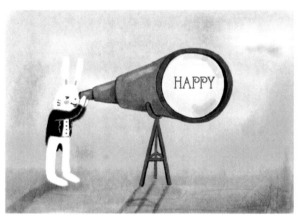

행복은 절대 사라지는 게 아니야.

웃음소리가 나는 집에는 행복이 노크해.

행복해지는 법

누군가의 잘못으로
마음의 상처를 받아도

밤새 그 생각이
우리를 괴롭혀도

용서하자.

내 행복과 평화는
용서에서 시작.

나는 당신이 어떤 운명으로 살지 모른다.

하지만 이것만은 장담할 수 있다.

정말로 행복한 사람들은

어떻게 봉사할지 찾고 발견한 사람들이다.
—알베르트 슈바이처

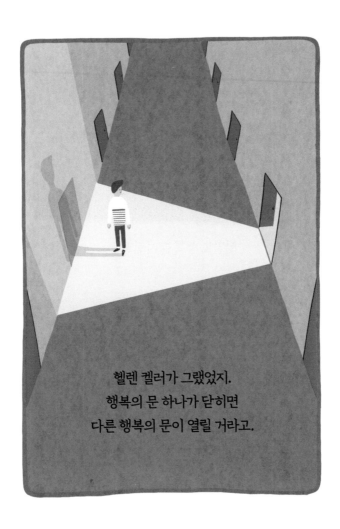

헬렌 켈러가 그랬었지.
행복의 문 하나가 닫히면
다른 행복의 문이 열릴 거라고.

행복의 F4에 집중하라!

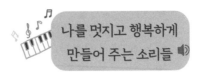

나를 멋지고 행복하게
만들어 주는 소리들

지식이 근사하게 쌓이는 소리.

맛있는 소리.

멋진 미래를 향해 달려가는 소리.

내 마음을 위로해 주는 친구의 소리.

나를 세상 누구보다 아끼고 사랑하는 소리.

휴식을 주는 소리.

지갑이 두꺼워지는 즐거운 용돈 소리.

주변의 소리에 귀 기울이면 행복해집니다.

웃음×웃음=행복

즐거운 생각과 마음이 나를 떠나지 않기를.
오늘 하루도 행복해야지.

잠들기 전에

오늘 하루 중 가장
즐거웠던 순간을 생각했다.

내일도 행복할 준비가 되었어.

절망은
백지의 점일 뿐이고
희망은
점을 뺀 나머지 백지야

교황님, 부정적 감정이 닥쳐오면 어떻게 하나요?

그건 말이야.

운다고 모든 일이 잘 풀린다면 밤새 울고 또 울겠지.

짜증 부려 모든 일이 잘 해결된다면,
온종일 얼굴을 찌푸리겠지.

싸워서 모든 일이 잘 풀린다면,
누구와도 싸우겠지.

그러나 이 세상일은 풀려 가는
순서가 있고 순리가 있단다.

슬플 때는 기분 전환을 하고

짜증이 날 때는 나보다 더 어려운 상황 속에서도
밝게 지내는 이를 생각하고

불만이 있다면 대화로
마음을 털어놓아 봐.

우리는 충분히 행복해질 수 있어.

화는 눈덩이야. 자꾸 굴리면 커지지.

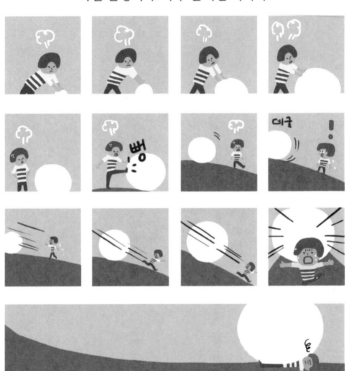

하지만 그냥 두면 작아져서 없어지지.

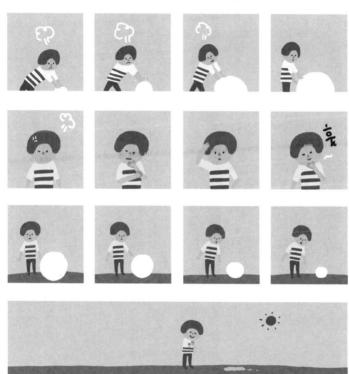

화는 내면 낼수록 커지고, 화를 내는 자신을 알아차려
마음을 진정시키면 사라져 버립니다.

—현진 스님

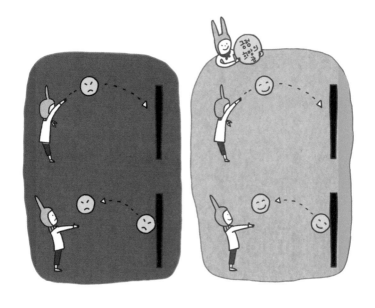

인생은 벽에 대고 공을 던지는 것과 마찬가지야.
벽에 공을 던지면
그 공이 어김없이 자신에게 돌아오는 것처럼
세상에 불평을 던지면 불평이,
세상에 미소를 던지면 미소가 돌아와.

마음의 평화를 원한다면
자신의 생각과 싸움을 그치기를.

—피터 맥윌리엄스

가장 축복받은 사람이 되려면
가장 감사하는 사람이 되라.

−C. 쿨리지

어느 날 선생님께서 하얀 백지에 작은 점 하나를
찍고 학생들에게 물었다.

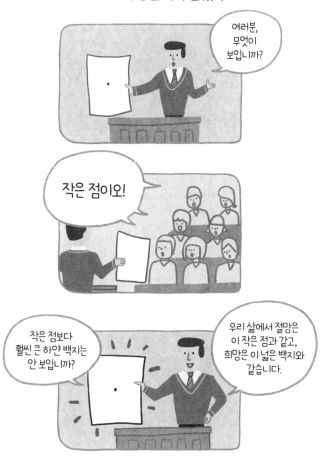

절망을 의식해서 마음 아파하지 않기를.

1914년 12월.
에디슨의 나이 67세.
그의 실험실에 화재가 나서
거의 모든 작업들이 화염 속에
타 버리고 말았다.

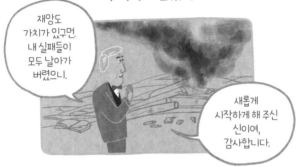

그리고 화재 후 3주 만에
그는 새로운 축음기를 선보였다.

세상을 낙관적으로 보는 사람들은
고난도 기회로 삼고 성장한다.

어느 날 어떤 사내가 지나가던 스님에게 욕을 퍼부었다.
스님이 듣고는 사내에게 다가가 물었다.

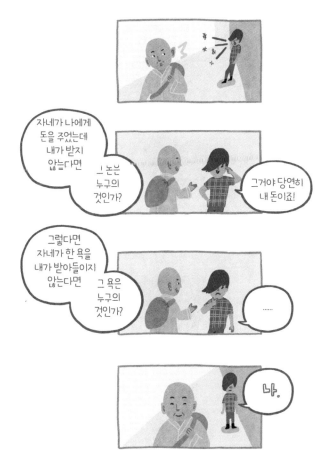

욕은 남이 아닌 스스로에게 상처를 준다.

공자의 제자 자로가 스승에게 물었다.

자신이 싫어하고 원하지 않는 일을
누구에게든 강요하지 않는다면,

서로의 입장을 이해하고 배려하는 마음으로
타인의 인격을 존중한다면,

세상에 미움이 사라지겠지.

만약 누군가 실수했을 때
서로를 탓하면 화가 나지만,

서로를 이해하면 행복의 길

누구에게나 날씨처럼
시원한 바람 불듯 상쾌한 날도,
먹구름 가득하듯 울적한 날도,
번개 치듯 고약한 날도,
무지개 뜨듯 감동스러운 날도,
햇빛 쨍쨍하듯 기쁜 날도 오겠지.

모두 피할 수 없는 시간들이지만,
내게 어떤 날씨가 찾아와도
의연하게 대처하기를.
좋은 날을 기쁘게 기다리기를.

욕심을
덜어 냈어.
마음이 봄바람처럼
가벼워지도록.

우정은
우산을 씌워주는 것보다
같이 비를 맞는 것

친구란
웃음이 물들어 가는 사이

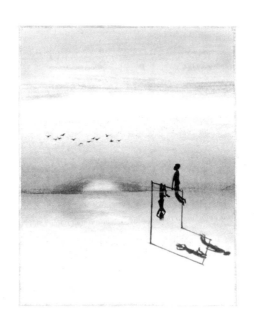

영국의 한 신문사에서
"영국 끝에서 런던까지 가장 빨리 가는 방법은 무엇인가?"라는
현상공모를 낸 적이 있다.
비행기를 이용해서, 기차를 이용해서, 자동차를 이용해서 등등
여러 가지 답이 나왔지만
일등을 한 것은 바로 이것이다.

"좋은 친구와 함께 가는 것이다"
친구야, 네가 있어 내 삶이 더 멋지고 아름다워지는 거 알지?

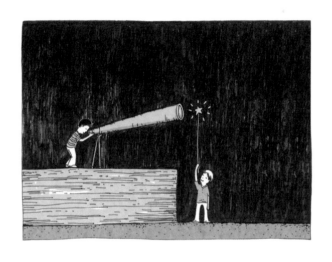

내 인생은
희망 한 점 보이지 않는 암흑과도 같았다.
하지만 그 암흑 속에 네가 있었어.
우정은 절망 속에서도 희망을 보여주지.

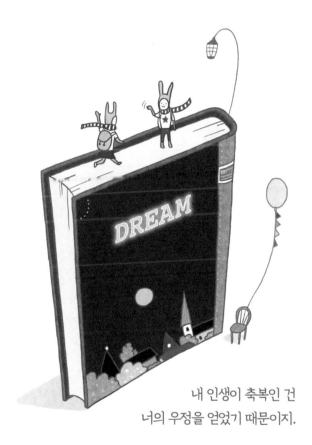

내 인생이 축복인 건
너의 우정을 얻었기 때문이지.

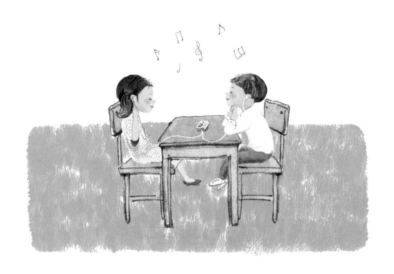

네가 들려준 음악
오늘부터 이 노래가 좋아질 거 같아.
우정 = 공감

친구야,
네가 즐거우면 나도 즐거워.

어느 날 미국 워싱턴에서 두 강아지가 동시에
실종되는 사건이 발생했다.
강아지 틸리와 피비였는데 평소에 아주 사이가 좋았다고 한다.
주인은 동물 보호 단체에 신고했고,
일주일이 지난 뒤 목격자가 나타났다.

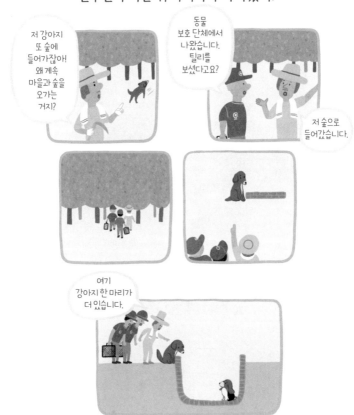

콘크리트로 만든 오래된 물탱크에는
함께 실종된 피비가 부쩍 야윈 모습으로 발견되었다.

틸리는 피비가 밖으로 나오지 못하자,
사람들에게 도움을 요청하기 위해
마을과 숲을 쉴 새 없이 오갔던 것이다.

위기에 처한 강아지가 배고픔과 공포를 이겨 낼 수 있었던 건
친구가 전해 준 믿음 때문이 아닐까?

우정은 절망 속에서도 희망을 보여 주는 것.
두 강아지 모두 다행히 아프거나 다친 곳 없이
무사히 주인의 품으로 돌아갔다고 한다.

그거 알아?
너를 알기 전에는 하루가 참 길었고

너를 안 후로 매일이 든든한걸.

수호천사

친구야! 너 수호천사의 유래 아니?

아니, 몰라.

절레

하느님이 바쁘셔서 우리에게 수호천사를 보내주신 거래.

난 못 봤는데?

절레

못 봤긴 여기 있잖아. 바로 나!

네가 왜 내 수호천사야?

수호천사의 다른 이름이 '친구'거든.^^

친구의 또 다른 이름 수호천사

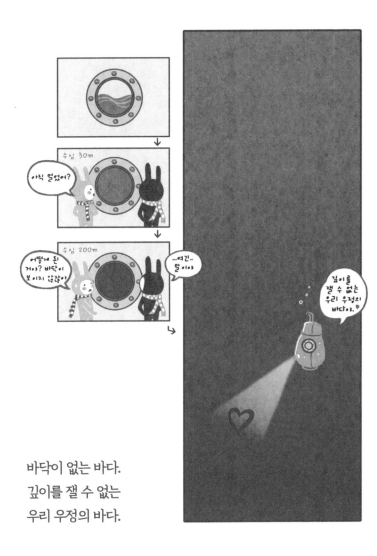

바닥이 없는 바다.
깊이를 잴 수 없는
우리 우정의 바다.

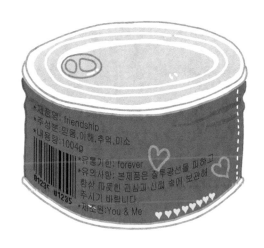

우정통조림

영원한 우리 우정을 위하여.
제품명: friendship
주성분: 믿음, 이해, 추억, 미소
내용량: 1004g
유통기한: forever
유의사항: 본 제품은 질투광선을 피하고
항상 따뜻한 관심과 신뢰 속에
보관해 주시기 바랍니다.
제조원: You & Me

가장 인기 있는 친구는
이야기를 잘하는 친구가 아니라
이야기를 잘 들어 주는 친구이다.

친구야 우리 달처럼 친구하자.
정답게 지내다가 때론 싸우기도 하지만
늘 변치 않는 환한 보름달 닮은
우리네 웃는 모습으로 돌아오기.
멀리 있어도 우리 우정의 거리는
항상 그대로이기.

시간이 흐를수록 깊어지는
너와 나의 우정테

영국인 애덤 워커는
고래와 돌고래 보호 기금을 마련하기 위해
'오션스 세븐 챌린지'라는 수영 대회에 참가하였다.
그런데 대회가 진행되던 뉴질랜드 쿡 해협에
식인 상어가 나타났다.

생명을 잃을 수도 있는 위급한 상황이었다.
그때였다. 한 무리의 돌고래가 홀연히 나타나
워커 옆에서 헤엄치기 시작했다.

돌고래들은 식인 상어로부터 워커를 보호하며
해협을 안전하게 통과할 때까지
약 한 시간을 그와 함께했다.

이처럼
기적 같은 일이 일어날 수 있었던 건
돌고래들을 위한 애덤의 마음이
그들에게
전달되었기 때문이 아닐까?

진정한 친구?
어려운 순간 알게 되지.
그 순간 가장 빛나는 존재.

잊었다 외로움.

내게 봄처럼 따스하게 웃어 주는 친구.
너희들이 있으니.

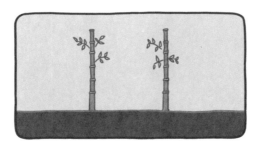

대나무는 서로 얽히거나 기대지 않고
홀로 굳건히 서 있어.
하지만 뿌리 부분은
하나로 견고하게 연결되어 있지.

아무리 힘든 일이 생겨도
마음으로부터 응원해 주는 친구처럼.

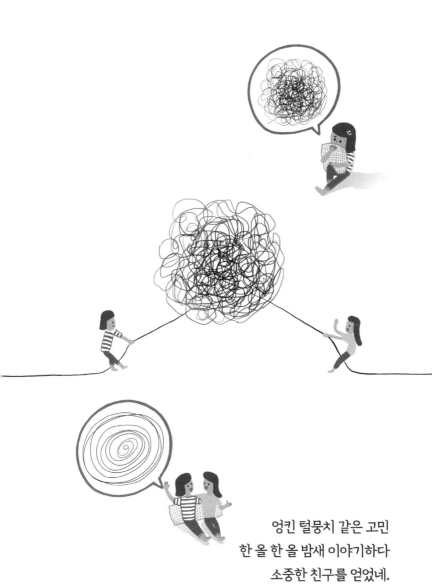

엉킨 털뭉치 같은 고민
한 올 한 올 밤새 이야기하다
소중한 친구를 얻었네.

이 중에
나의 진정한
친구는?

모두와 다
친하지만...

한 명을
선택
한다면?
어려운걸
...

그래,
바로
그거야!

진정한 친구를 찾고 있니?

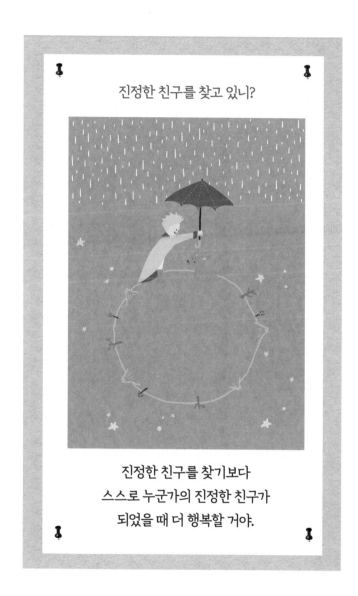

진정한 친구를 찾기보다
스스로 누군가의 진정한 친구가
되었을 때 더 행복할 거야.

추억이 될 그 여름 그 바다.
바다를 보아서
그리고 너를 보아서
더 좋았던 시간들.
너 없이 혼자서는
만들 수 없었을 우리의 우정.
지금도 내 마음 깊이
미소 짓는 그 시간들.

장미꽃이 소중한 건
꽃을 피우기 위해 공들인 시간 때문이고

친구가 소중한 건
그동안 함께한 추억 때문이야.

언제 보아도
반갑고
기쁨 주는 친구야!
언젠가 우리가
어른이 되어
잠시 떨어져
지내게 될지라도
나는 믿어.
우리는
소중한 인연이라
다시 꼭
만나게
될 거라는 걸.

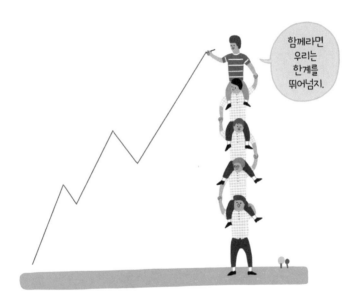

일인불과이인지(一人不過二人智)
혼자서는 두 사람의 지혜를 넘지 못한다.

너는 부모님의
별똥별이야

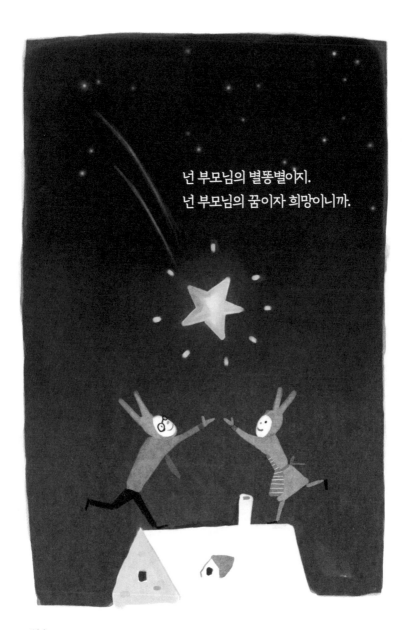

넌 부모님의 별똥별이지.
넌 부모님의 꿈이자 희망이니까.

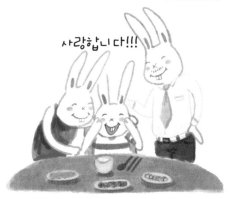

방황한다고 해서 모두가 길을 잃은 건 아니야.

내게는 나침반 같은 든든한 친구와
가족들이 함께할 테니까.

이 세상에 태어나
우리가 경험하는 가장 멋진 일은
가족의 사랑을 배우는 것이다.
―조지 맥도널드

엄마와 다퉜어.
괜히 모진 소리로 서로에게 상처를 줬어.

사과하려 해도 우리 사이에 무슨...
다가갈 수 없었어.

오늘 아침 엄마와 나는
인사조차 안 했지.

친구들과 농담을 해도 마냥 즐겁지만은 않았어.
그런데 그때, 가방 안에서 쪽지를 발견했어.

엄마의 글씨.
세상에 그 많은 단어 중에 이 두 마디.
내가 가장 하고 싶고 듣고 싶었던 말.

저도 미안했어요.
사랑해요.

내가 수많은 시행착오 끝에
첫발을 내디딘 날,
엄마는 감격스러워
그날을 잊을 수 없다 하셨지.

내가 오랜 옹알이 끝에
처음 '엄마'라고 말했을 때,
엄마는 눈물까지 흘리셨대.

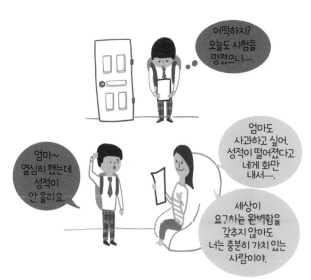

요즘 들어 가끔은
그 시절 엄마의 열렬한 응원이 그리워져.

내가 잘 해내지 못해도,
내가 가끔 넘어져도
단 한 사람이라도 응원해 주는 이가 있다면
용기 내서 달려 보리.

어린애처럼 길을 잃고 헤매기도 하고
실수도 하고, 많은 난관에도 부딪혀.
그런데 그런 나보다 더 애태우는 사람이 있다.

나보다 더 간절한 사람이 있다.

나의 부모님

문득
세상에 너를 사랑하는 사람이
없는 것 같다는
불안감이 밀려올 때면 기억해.
그건 너의 잘못이 아닌 걸.
사랑을 기다리는 사람아,
너를 사랑하는 이가
표현이 조금 서툴고
부족했던 점을 이해해 주겠니?

인생 최고의 행복은
사랑받고 있다는 확신이라는데
미안했구나.
네가 태어난 순간부터 지금까지
널 바라보지 않은 순간이 없었는데.
더 노력할게.
네가 언젠가는
이 사랑을 알 수 있기를.
부모의 이름으로.

맞아.
내가 기다린 건
비가 그치는 게 아니라

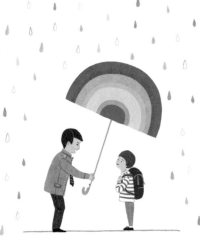

사랑이었어.

나의 추억
어릴 적 우리 집 보물 상자

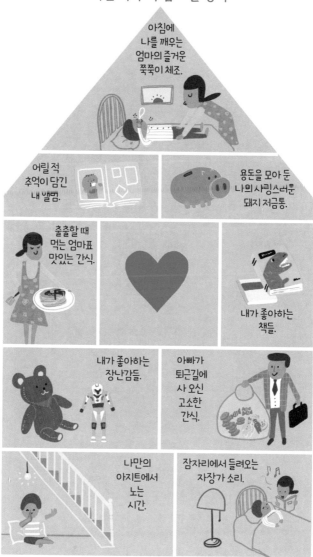

아침에 나를 깨우는 엄마의 즐거운 쭉쭉이 체조.

어릴 적 추억이 담긴 내 앨범.

용돈을 모아 둔 나의 사랑스러운 돼지 저금통.

출출할 때 먹는 엄마표 맛있는 간식.

내가 좋아하는 책들.

내가 좋아하는 장난감들.

아빠가 퇴근길에 사 오신 고소한 간식.

나만의 아지트에서 노는 시간.

잠자리에서 들려오는 자장가 소리.

겁내지 마!

내 가족
내 친구
내 편만 있으면
살아지는 게 인생

세상에서
가장 읽고 싶은 건
너의 마음

좋아하면 반응한다.
리트머스 종이처럼.
봐! 얼굴이 빨개졌잖아.

"들키고 싶은 비밀이 있다.
저 친구를 좋아하는 내 마음"

"들키고 싶은 비밀이 있다.
네 마음 다 아는 내 마음"

마주쳤다 다시 헤어졌다. 알 듯 모를 듯.
"이젠 멈춰서 서로의 마음을 확인해야지"

알파벳에 숨겨둔 내 마음

내 진심이 보이니?

A B C D E F G H
I J K L M N
♥ P Q R S T
U V W X Y Z

누군가를 사랑하면
힘이 솟구치고 용기가 생긴대.

좋아하는 감정을 숨기는 것은
고백하는 것보다 더 어려운 법이야.

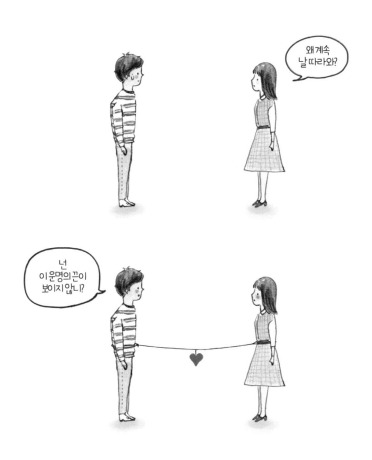

사랑은 홍역과 같다.
우리 모두가 한번은 겪고 지나가야 한다.
—J.K 제롬—

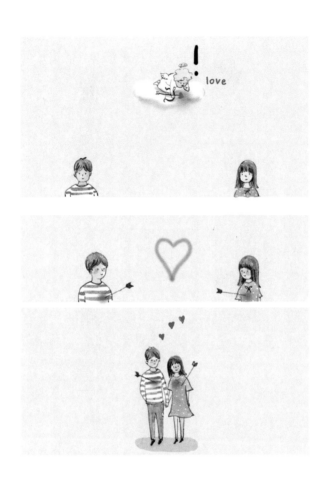

한 사람도 사랑해 보지 않았던 사람은
인류를 사랑하기란 불가능해.
—H. 입센—

용감한 자에게
미래는 새로운 기회

미래는 많은 이름을 가지고 있다.

약한 자에게는 '도달할 수 없는 것'

두려워하는 자에게는 '알려지지 않은 것'

용감한 자에게는 '기회'

—빅토르 위고

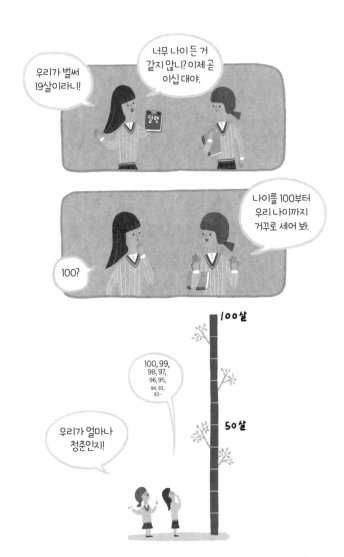

청년은 미래가 있다는 것만으로도 충분히 행복하다.

—고골리

Keep life beautiful.
즐기리. 아끼리. 사랑하리.
아름답다 말하리. My life.

1991년 가을
아오모리 현의
사과 농장에
거센 태풍이
몰아쳤다.

수확을 앞둔
사과의 90%가
땅으로 떨어졌고
농부들은
허탈과 실의에
빠졌다.

그때
한 농부가 외쳤다.
"괜찮습니다.
우리에게는
아직 떨어지지 않은
10%의 사과가
있지 않습니까?"

그들은
10% 사과를 수확해
"합격 사과"라는
이름을 붙여
판매를 시작했다.

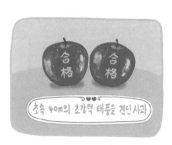

마침 입시철과 맞물려
합격 사과는
열 배나 높은
가격임에도 불구하고
성황리에 팔렸고
농부들은 높은 수익을
얻을 수 있었다.

같은 상황이라도
어디를 바라보느냐에 따라
위기가 될 수도
기회가 될 수도 있다.

내 미래는 어떤 모습일까?
혹시 내가 잘못된 선택을 하는 건 아닐까?
염려했지만,

믿을래.

어떤 선택을 해도
그 모습은 영광스러울 거라고.

살다 보면 흔히 저지르는
두 가지 실수가 있다.

첫째는　　　　　　　　둘째는
아예 시작도　　　　　끝까지 하지
하지 않는 것이고,　　않는 것이다.

시도해 보지 않고는 누구도
자신이 얼마만큼 해낼 수 있는지 알지 못한다.

시도하기를

또 도전하기를

그리고 마주하기를
너의 승리를.

괜찮아.
이 기다림이 지나가면

우리에게
길이 열릴 거야.

늘 그랬듯이.

준비됐지? 불가능을 가능으로 만들 순간이야.

경쟁에서 졌다.
비난의 말, 외면하는
시선도 모두 견뎠다.
우리의 가치는 점수로
결정되지 않으니까.
"괜찮아, 잘하고 있어."라는 응원에
나는 또 도전한다.

답을 찾아 나선 길.
쉽게 답을 주지 않는 세상에서도
나는 걷고 또 걸었다.

그것이
길을 찾는 하나의 방법이니까.

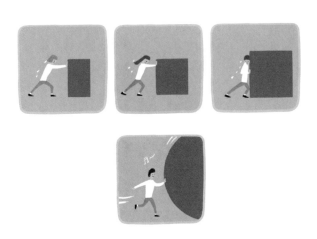

어쩌면 노력의 문제가 아니라
방법의 문제일지도 몰라.
넌 지혜로우니까 곧 방법을 찾을 거야.

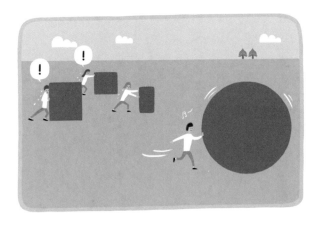

난 최선을 다했지만 목표가 없었나 봐.

목표도 없이 무작정 쏟았던 노력은
방향을 잃은 화살처럼 힘이 없었어.

화살을 쏘기 전에 먼저
내 삶의 의미를, 내가 되고 싶은 나의 미래를 찾는 거야.
그리고 내 꿈을 향해 힘껏 활시위를 당기는 거지.

아인슈타인이 '인생의 성공'을 구하는 공식을 만들었다.
인생의 성공을 'S'라고 하면

$$S = X + Y + Z$$

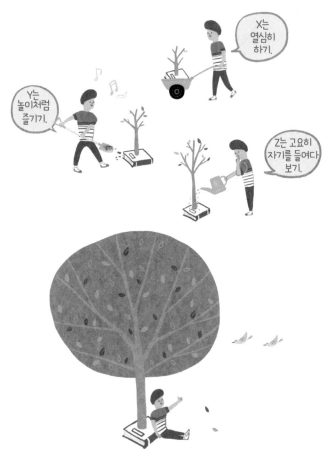

'인생의 성공'을 찾는 법은 어렵지 않아.

너의 나침반이
희망을 가리켜 줄거야

희망은 내가 찾는 거야!

Open your mind!

your mind

마음을 열어 봐.
희망의 찬란한 빛이
새어 나올 수 있도록.

네가 무언가를 간절히 원할 때
온 우주는 너의 소망이
실현되도록 도와줘.

─파울로 코엘료─

바닷물을 정화하는 건 3%의 소금,
내 영혼을 정화하는 건 한 방울의 희망

곧 하루가 시작되겠지.
두려웠던 밤,
새벽이 오기를 기다리다
별을 따라 나서 본다.
그곳에 희망이 있기를.

때로는 길이 보이지 않아
좌절하기도 하겠지만,

나는 포기하지 않을래.

인생은 방법을

찾는 자에게

열리는 법이니까.

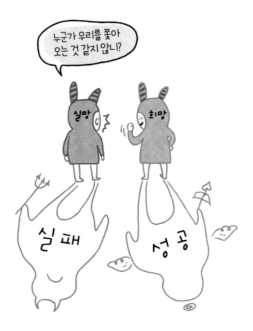

누군가 우리를 쫓아오는 거 같지 않니?

실망 = 실패

희망 = 성공

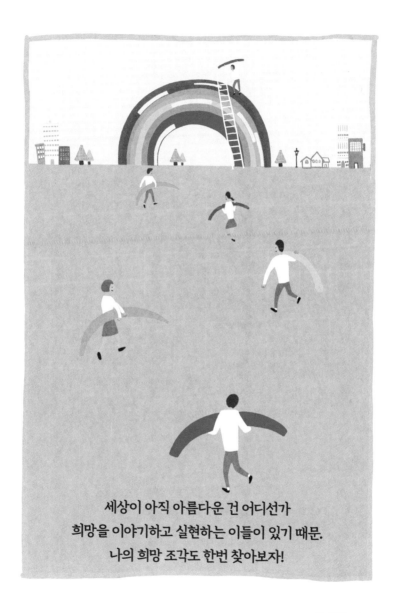

세상이 아직 아름다운 건 어디선가
희망을 이야기하고 실현하는 이들이 있기 때문.
나의 희망 조각도 한번 찾아보자!

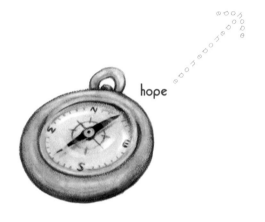

'인생은 희망 여행'
울지 마. 절망하지 마. 외로워 마.
너의 나침반이 희망을 가리켜 줄 거야.

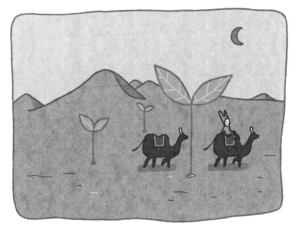

사막에도 풀이 자라나듯
역경 속에도 희망은 자란다.